Playtime 陪伴鋼琴系列

拜爾 鋼琴教本

第四級 Level 4

樂理說明 ｜ 何真真、劉怡君

插圖設計 ｜ Pencil

製作統籌 ｜ 吳怡慧

樂譜製作 ｜ 史景獻、陳韋達、沈育姍

美術編輯 ｜ 沈育姍、陳以琁

出版發行 ｜ 麥書國際文化事業有限公司
台北市羅斯福路三段325號4F-2
TEL：886-2-23636166
FAX：886-2-23627353

http：//www.musicmusic.com.tw

郵政劃撥帳號 ｜ 17694713

戶名 ｜ 麥書國際文化事業有限公司

中華民國101年11月 初版

編者的話

由德國作曲家、鋼琴家費迪南德‧拜爾（1803—1863）譜寫的《鋼琴基本教程》被人們簡稱為「拜爾」，一百多年來成為鋼琴初學者的啟蒙教材並廣為流傳，至今仍是鋼琴教師使用最多的初級鋼琴教材，其受到廣泛使用的原因是，無論在彈奏或是樂理知識上，它極具系統性並循序漸進、由淺入深，好入門、也涵蓋各種鋼琴的彈奏技巧。

在彈奏技巧上，從加強手形、身體與手位、指法、視譜、觸鍵、節奏音形、音階、音群等訓練；樂理知識內容有：大小調音階、半音階練習以及雙音、三連音、倚音、單手、雙手、三手、四手聯彈等各種練習曲，其旋律優美、節奏鮮明的簡短小曲共有109首，所以在技術性和音樂性等結合方面，都不失為一本學習鋼琴演奏的優秀初級教材。

但由於現代人的需求，原版的編排顯得較枯燥乏味，所以編者在此重新編寫與改版，補足原有講解上的不足，使之更適用於各階段的初學者，我們將之分為共五級，在補強上面有以下的重點：

（1）專闢篇章講解樂理並加入譜例（如拍子、拍號、術語、調性、終止式…），使學生更易明白。
（2）各種彈奏技巧（斷奏、圓滑奏、和弦、音階轉指、裝飾音…）並另外設計簡短練習譜例，使學生更易理解。
（3）色彩鮮明頁面生動活潑，更有精製的插畫讓學生有豐富的視覺享受。
（4）加入知識加油站及音樂家生平小故事，使學生擁有更多的音樂歷史知識
（5）製作教學示範DVD，由編者二位老師親自為學員示範手形、身體與手位、指法等，與所有的曲目演奏示範，非常適合自學的學員或是有老師的學生在家複習的好幫手。

此外由我們二位編者所編著的「Playtime併用曲集」與「拜爾教本」的訓練相輔相成，都是耳熟能詳的中外經典名曲或是民謠，又有音樂CD的伴奏搭配極具音樂性，更因此建立對風格的認識，建議老師或是自學者搭配使用效果更佳。

編者 何真真、劉怡君 謹

編者簡歷

何真真 美國Berklee College of Music爵士碩士畢，現任實踐大學兼任講師；也是音樂創作人、製作人，音樂專輯出版有「三顆貓餅乾」、「記憶的美好」，風潮唱片發行；書籍著作有「爵士和聲樂理」與「爵士和聲樂理練習簿」；也曾為舞台劇、電視廣告與連續劇創作許多配樂。

劉怡君 美國Berklee College of Music畢，從事鋼琴教學工作多年，對於兒童音樂教育有豐富的經驗。多次應邀擔任爵士鋼琴大賽決賽評審，也曾為傳統劇曲製作配樂。

陪伴鋼琴系列
拜爾鋼琴教本《第四級》

目錄

速度術語

演奏一首曲子用什麼樣的速度是決定曲子表情的重要因素之一，速度標語通常是使用義大利文，有時也可以用更精準的速度標記如 ♩=60，這是表示若以四分音符為一拍時，每分鐘以60拍的速度來演奏的意思。

Andante	行板，以步行的速度演奏，速度約在69-76。
Moderato	中板，以中庸的速度演奏，速度約在90-104。
Allegretto	稍快板，速度約在104-126。
Allegro	快板，活潑快速之意，速度約在126-152。
Comodo	適合的速度，以普通、輕鬆的速度演奏。
Allegro Moderato	節制的快板，同時有二個標語是指不要極端快速，但是要有活潑明朗的氣氛。

C大調

大調音階的構成是來自鋼琴上的白鍵，就是3、4與7、1音之間是半音，其餘是全音，全音等於2個半音。全音是指2個白鍵之間夾有黑鍵，或是2黑鍵之間夾有白鍵。半音是指2個音之間沒有夾住任何鍵。

 ## C大調音階

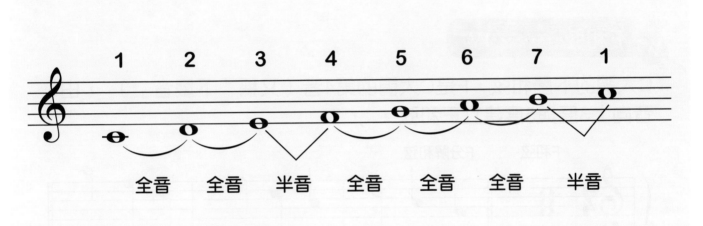

C大調中的和弦：C、F、G

C和弦⋯⋯⋯I

C大調的主音和弦，由主音C音向上3度與5度建立三和弦。

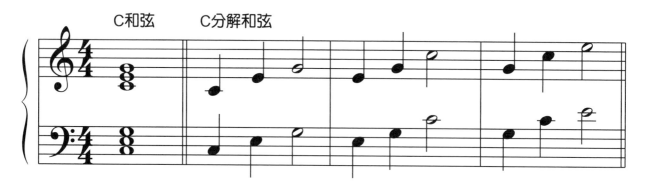

F和弦⋯⋯⋯IV

C大調的下屬和弦，F是C大調的第4音（又稱「下屬音」），由F音向上3度與5度建立三和弦。

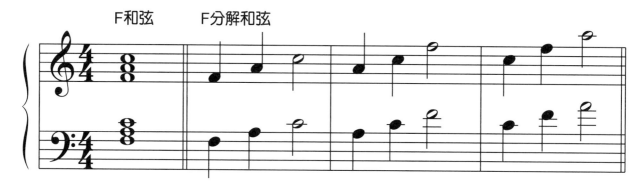

G和弦⋯⋯⋯V

C大調的屬和弦，G是C大調的第5音（又稱「屬音」），由G音向上3度與5度建立三和弦。

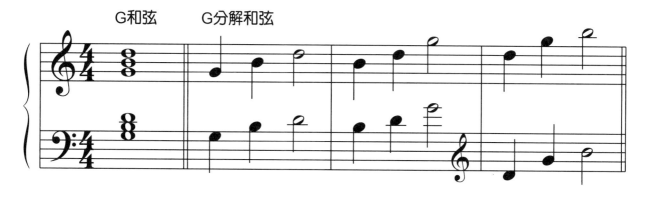

C大調轉指練習

各樂句反覆練習

【右手】

【左手】

二重音的練習

各樂句反覆練習

【右手】

【左手】

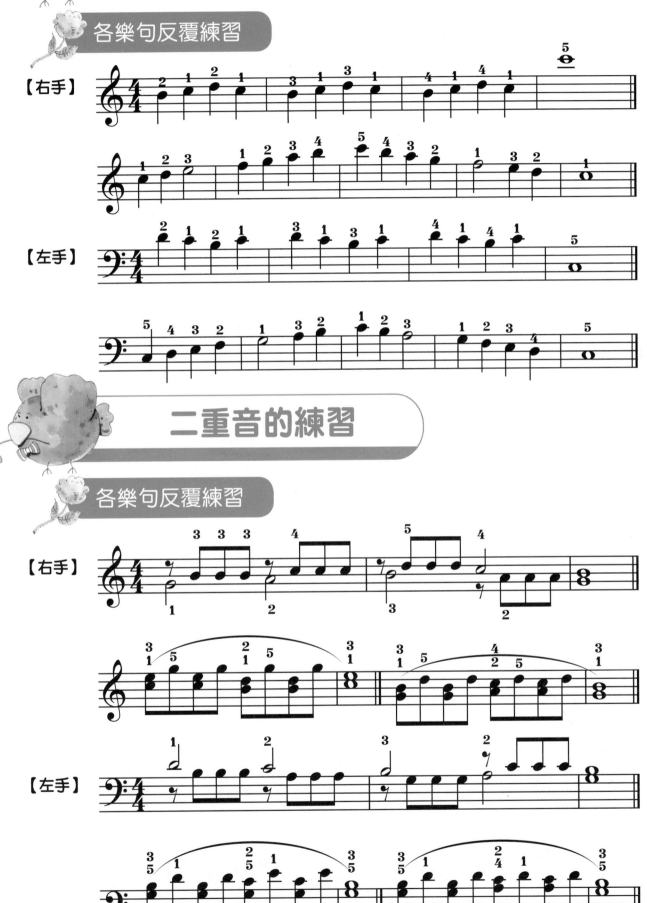

C大調音階練習

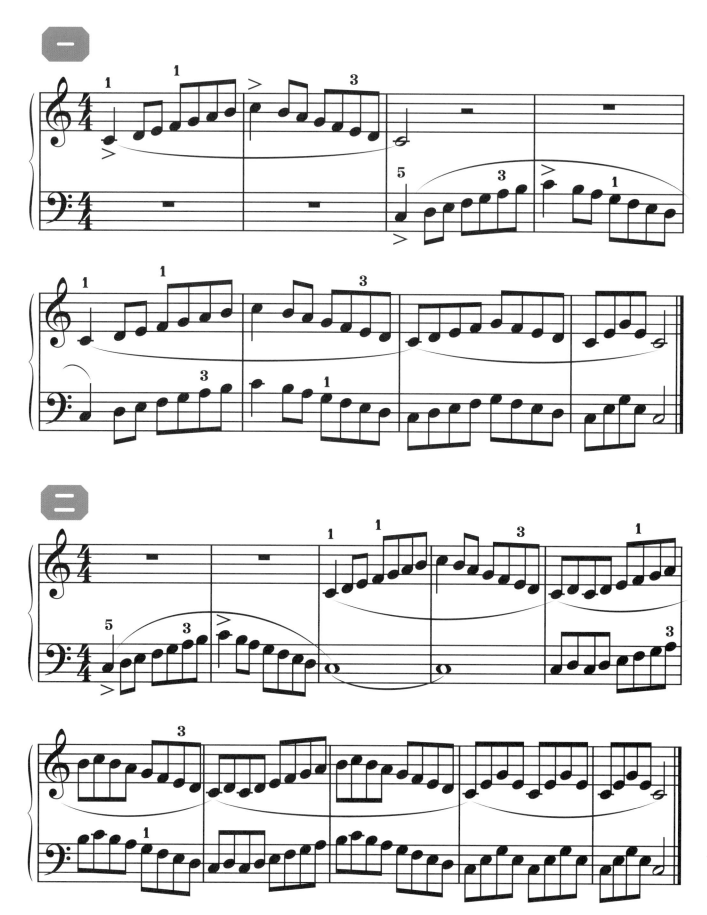

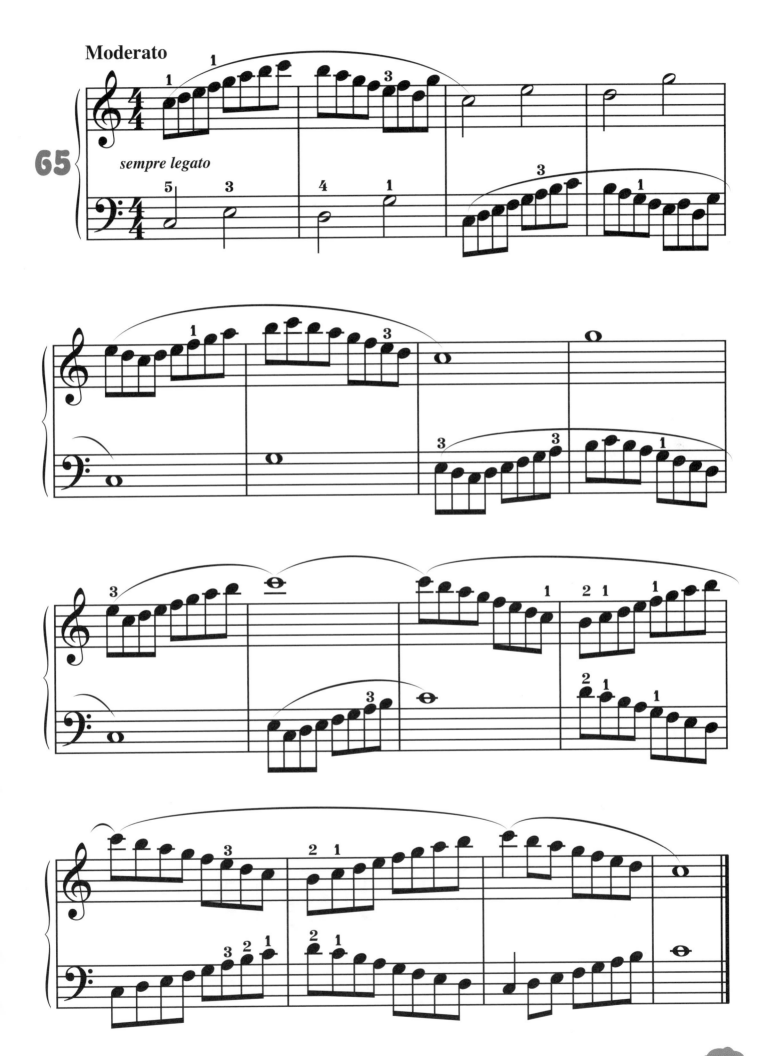

音程

是指音與音之間的距離，又分為旋律性音程與和聲性音程。如何算出音程呢？就是從低音往上數到最高音。

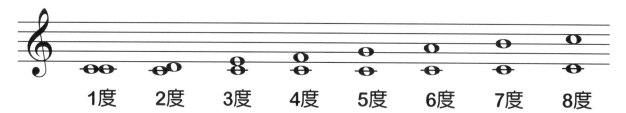

1度　　2度　　3度　　4度　　5度　　6度　　7度　　8度

練習 1

請練習做看看下列的音程是幾度？

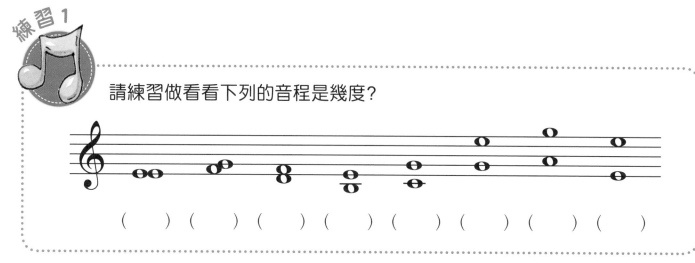

(　　) (　　) (　　) (　　) (　　) (　　) (　　) (　　)

六度音的彈奏方式

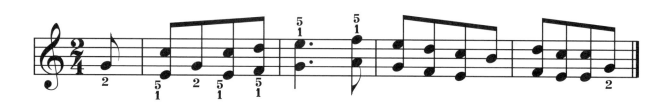

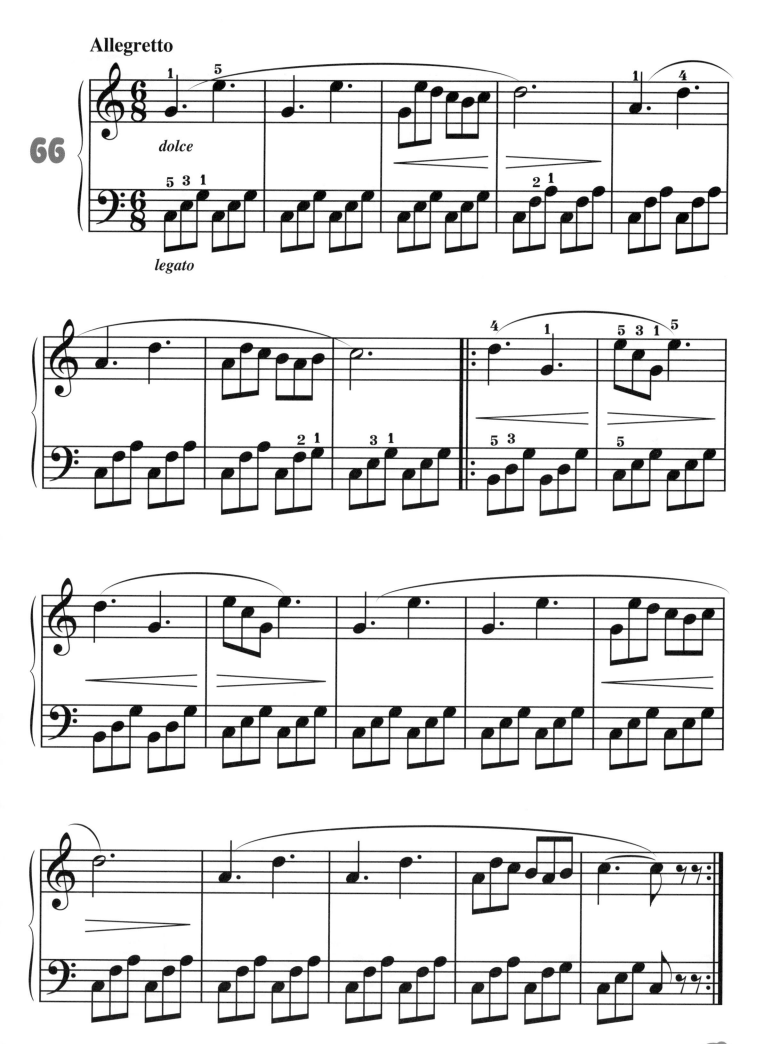

Moderato

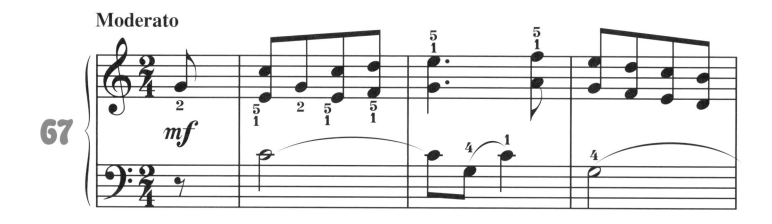

67

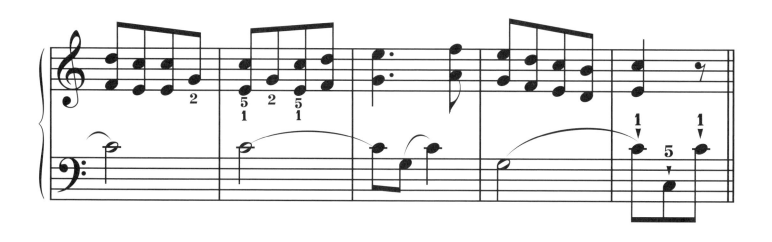

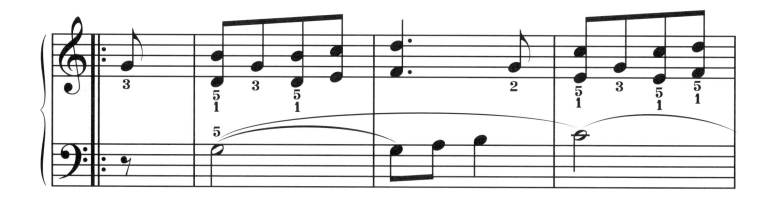

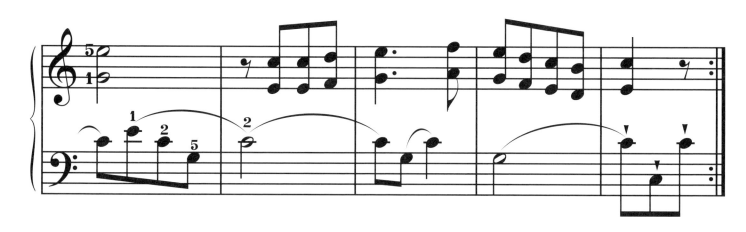

Moderato

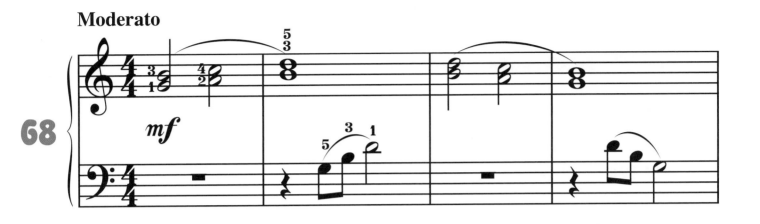

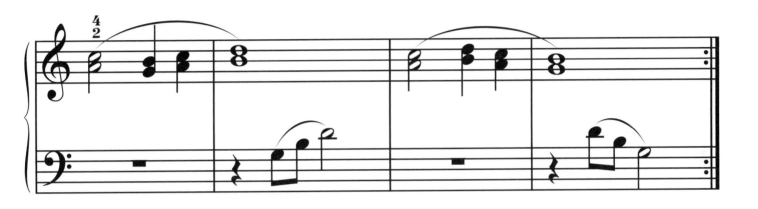

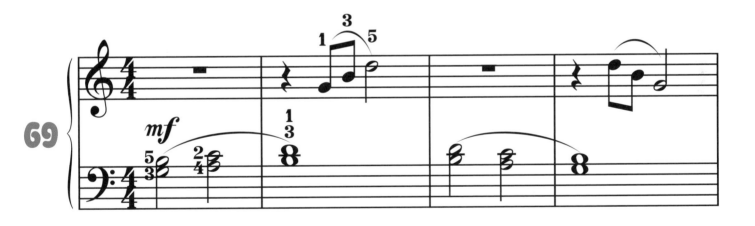

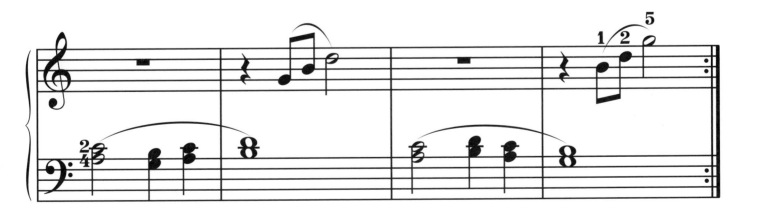

G大調

我們之前在P.5有提到C大調的構成，所以我們現在依照C大調的模式就是3、4音還有7、1音是半音的模式，但是從G音開始當作第一音，這樣我們稱作G大調。

 G大調音階

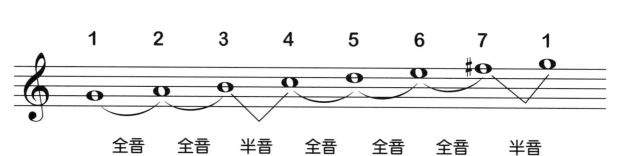

 G大調調號

如果我們要寫下G大調的曲子，一直使用臨時記號會很麻煩，所以我們就在譜號一開始的地方寫上調號，這樣表示歌曲中所有的F音都要變成F♯。

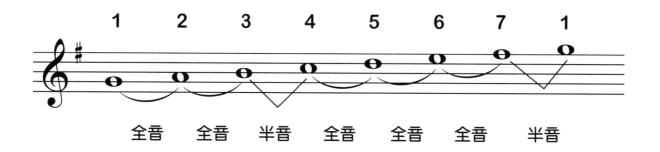

 ## G大調中的和弦：G、C、D

 ### G和弦‧‧‧‧‧‧‧‧I

G大調的主音和弦，由主音G音向上3度與5度建立三和弦。

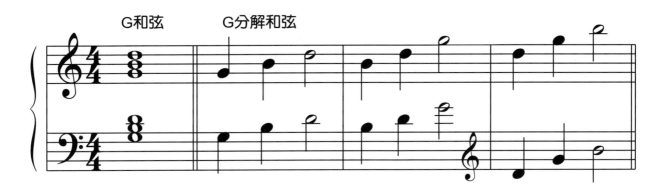

C和弦‧‧‧‧‧‧‧‧IV

是G大調的下屬和弦，C是G大調的第4音(又稱「下屬音」)，由C音向上3度與5度建立三和弦。

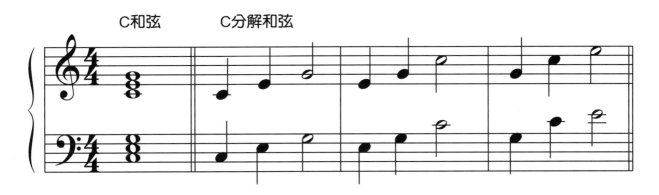

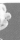 ### D和弦‧‧‧‧‧‧‧‧V

G大調的屬和弦，D是G大調的第5音（又稱「屬音」），由D音向上3度與5度建立三和弦。

G大調音階練習

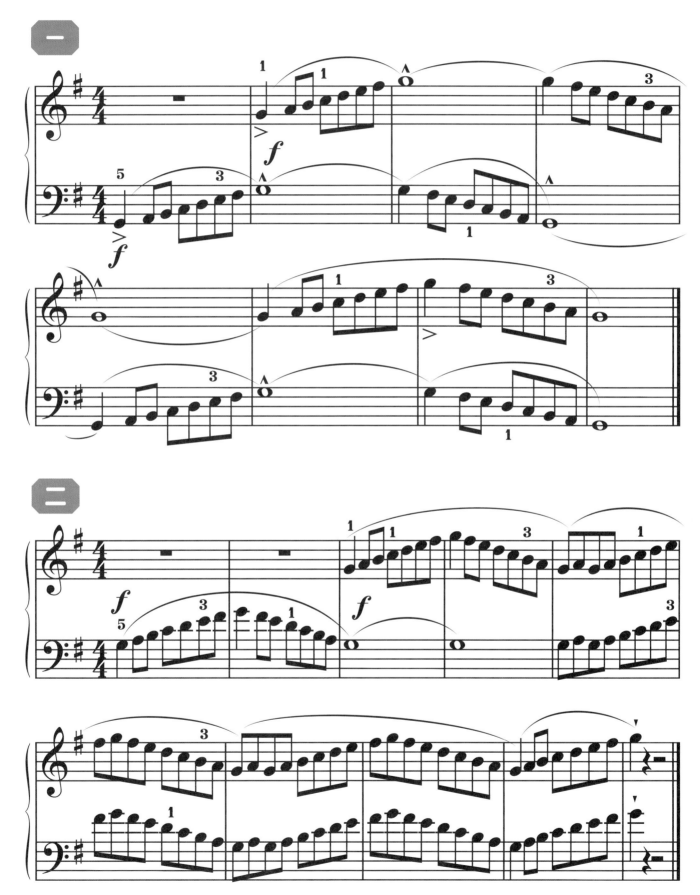

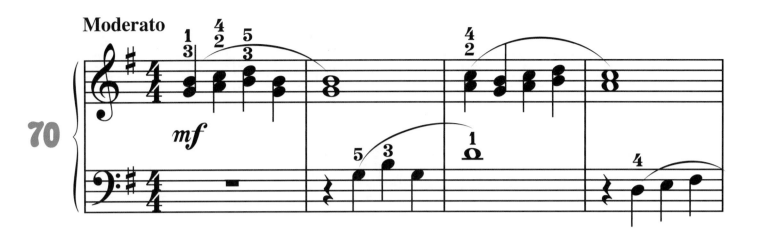

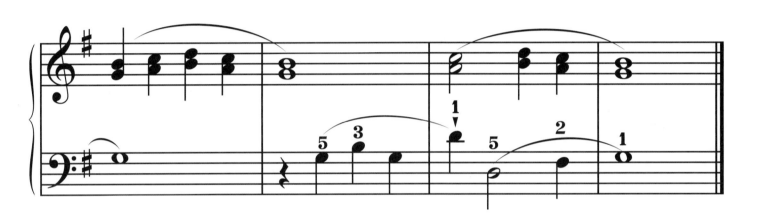

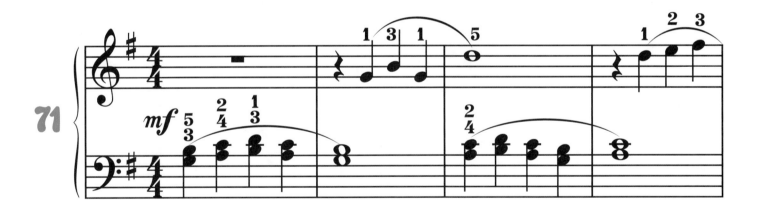

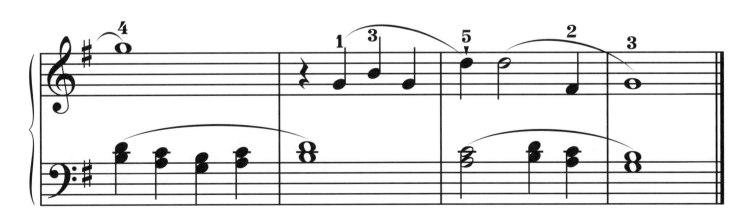

Comodo

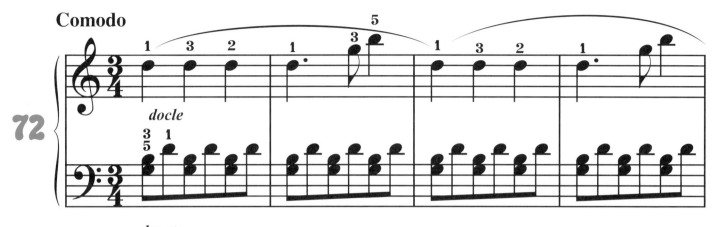

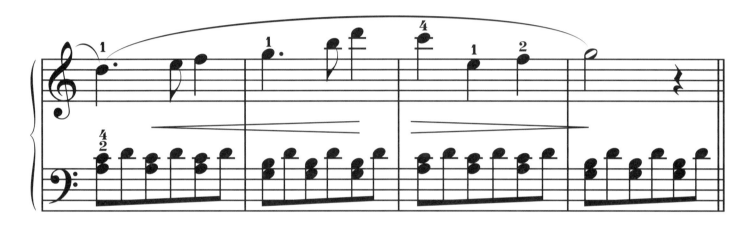

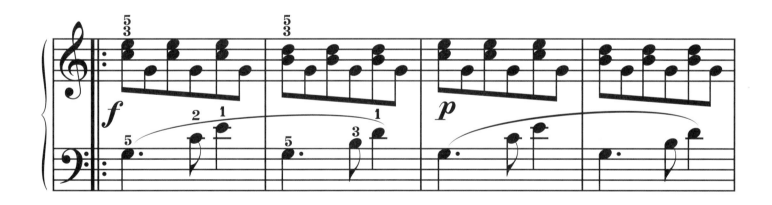

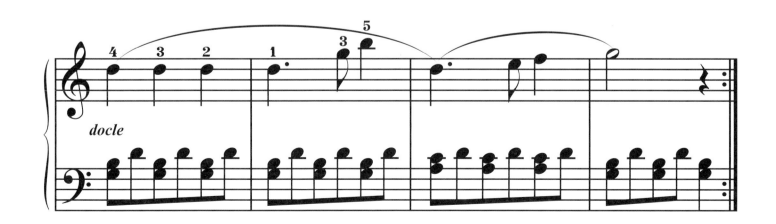

臨時記號

除了調號以外，為了臨時讓音高做半音上升或下降的時候，我們必須使用臨時記號，總共有5種臨時記號。

1　升記號 ♯　　表示將音高升高一個半音。

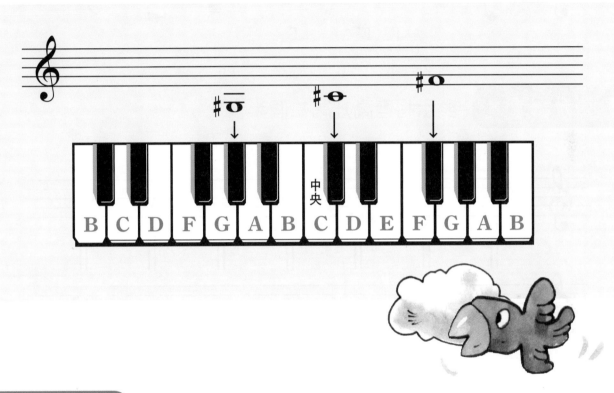

2　降記號 ♭　　表示將音高降低一個半音。

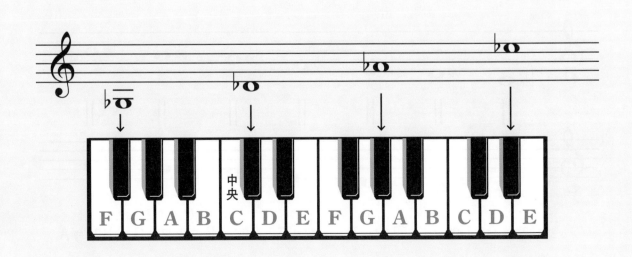

3 還原記號 ♮ 在同一個小節裡，若有一個音符已經有了升記號或
降記號，可利用還原記號將音符改為原來的音高。

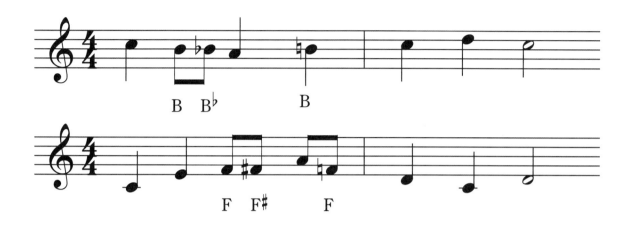

4 重升記號 ✕ 表示將音高升高二個半音。

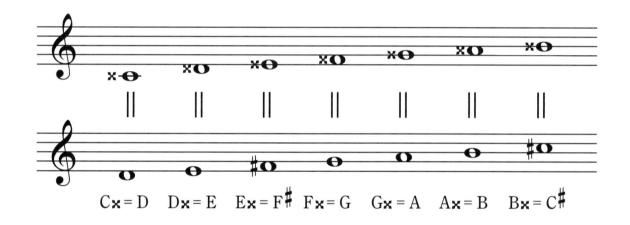

Cx = D Dx = E Ex = F♯ Fx = G Gx = A Ax = B Bx = C♯

5 重降記號 ♭♭ 表示將音高降低二個半音。

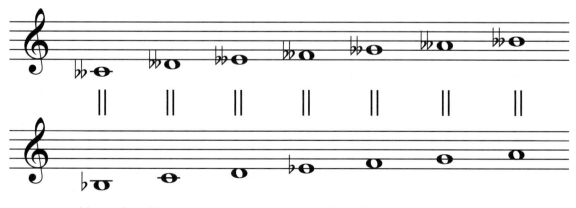

C♭♭ = B♭ D♭♭ = C E♭♭ = D F♭♭ = E♭ G♭♭ = F A♭♭ = G B♭♭ = A

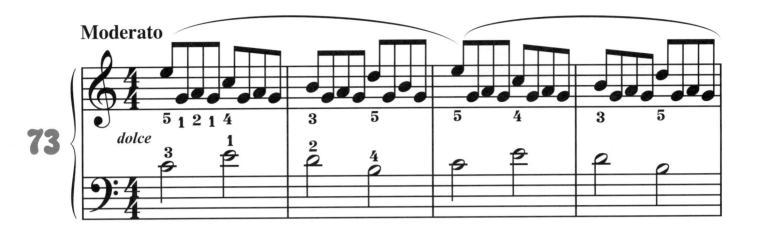

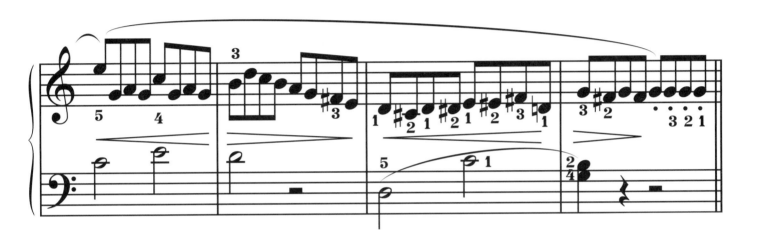

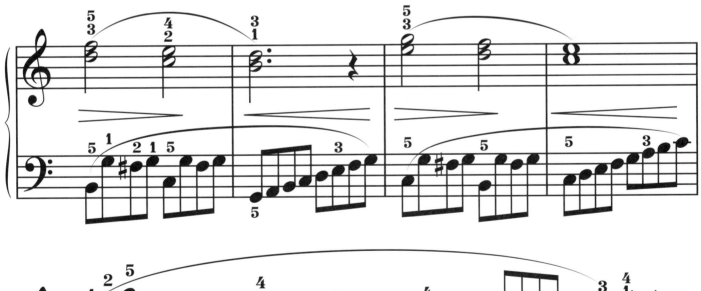

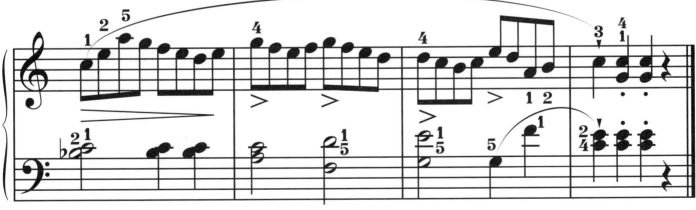

三連音

是連音符的一種,是把拍子分成3等分,想要在下列的拍子內做3個音的演奏,就要記譜成為下列這樣:

1 在4拍裡(全音符)作3連音

2 在2拍裡(二分音符)作3連音

3 在1拍裡(四分音符)作3連音

4 在半拍裡(八分音符)作3連音

Moderato

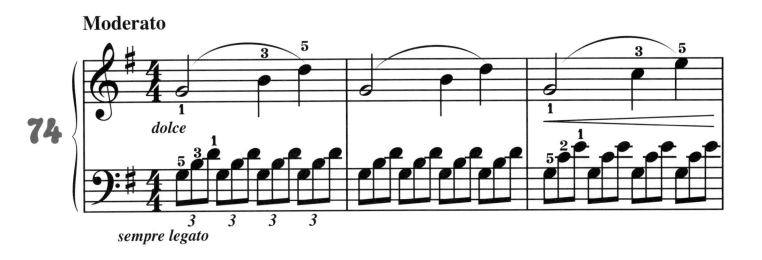

dolce

sempre legato

74

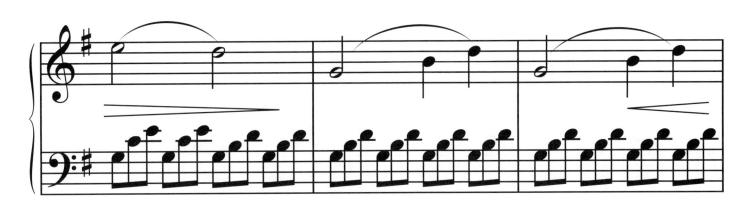

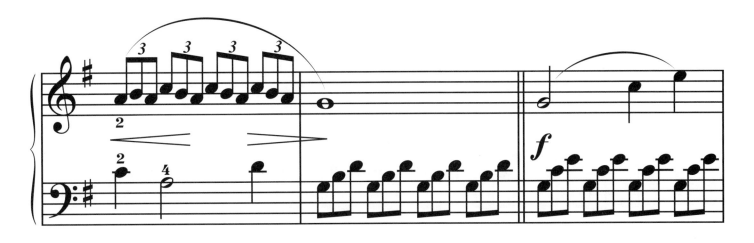

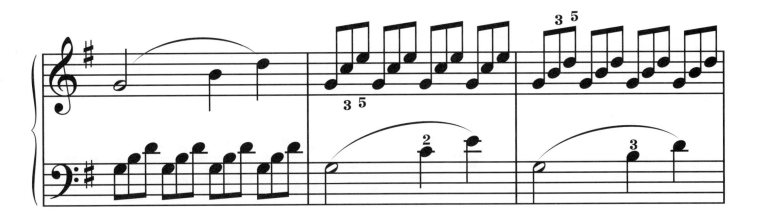

D大調

我們之前在P5有提到C大調的構成，所以我們現在依照C大調的模式就是3、4音還有7、1音是半音的模式，但是從D音開始當作第一音，這樣我們稱作D大調。

 ## D大調音階

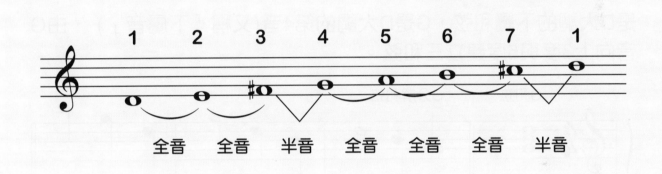

 ## D大調調號

在譜號一開始的地方寫上調號，這樣表示歌曲中所有的F與C音都要變成F♯與C♯。

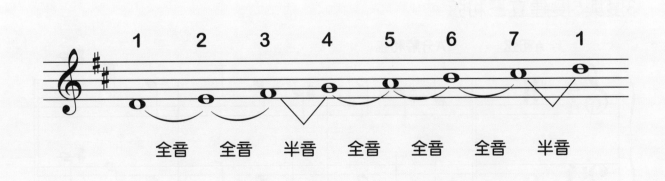

D大調中的和弦：D、G、A

D和弦‧‧‧‧‧‧‧‧I

D大調的主音和弦，由主音D音向上3度與5度建立三和弦。

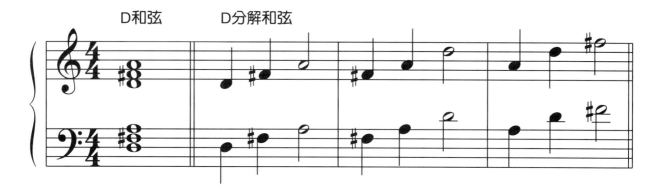

G和弦‧‧‧‧‧‧‧‧IV

是D大調的下屬和弦，G是D大調的第4音(又稱「下屬音」)，由G音向上3度與5度建立三和弦。

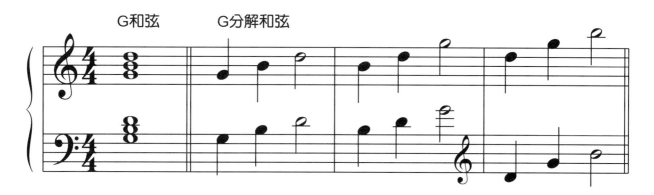

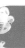

A和弦‧‧‧‧‧‧‧‧V

D大調的屬和弦，A是D大調的第5音(又稱「屬音」)，由A音向上3度與5度建立三和弦。

D大調音階練習

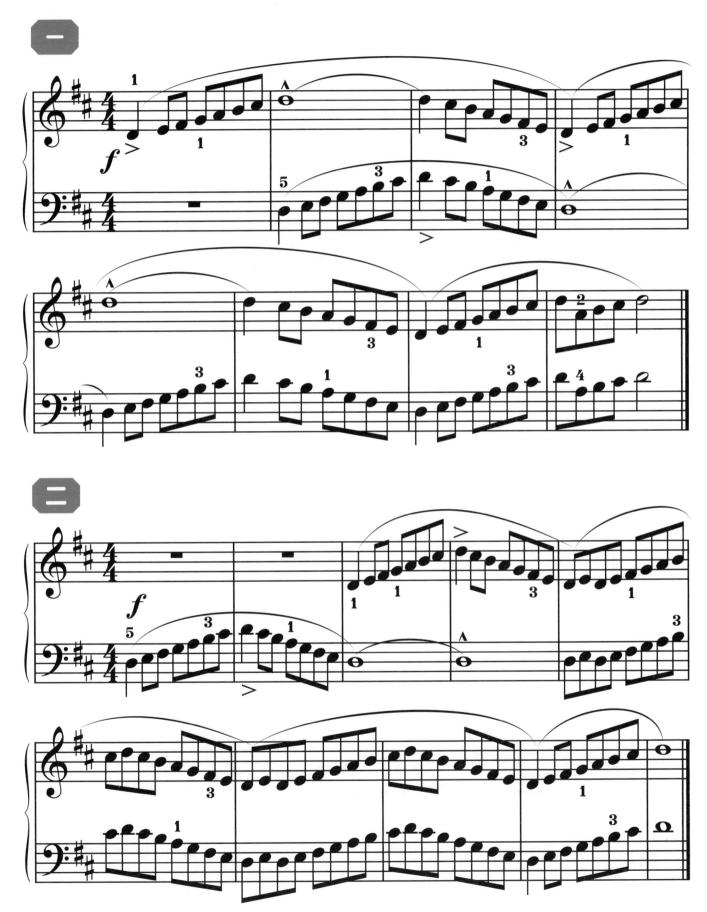

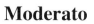

Moderato

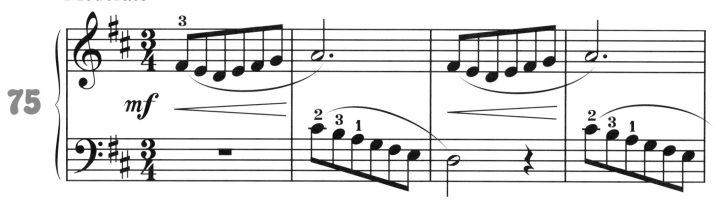

Allegro Moderato

76

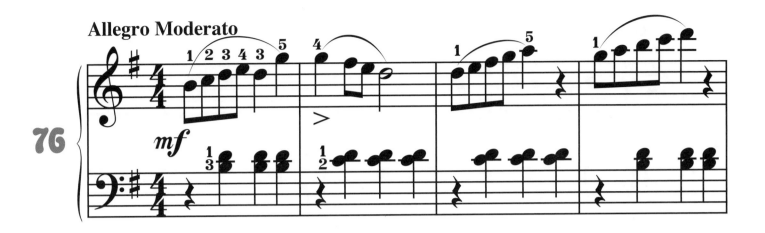

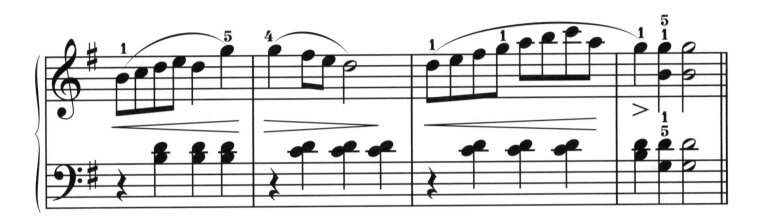

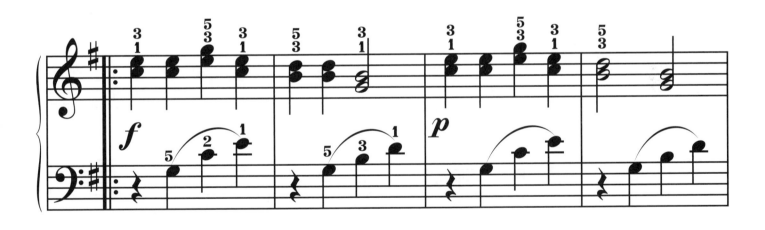

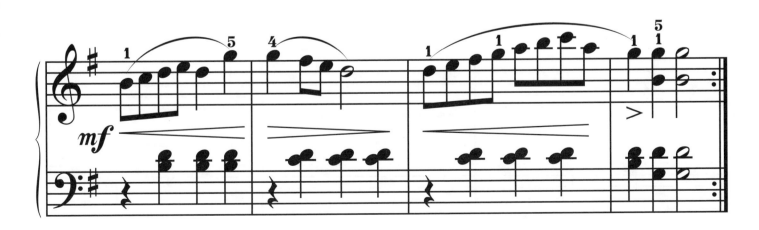

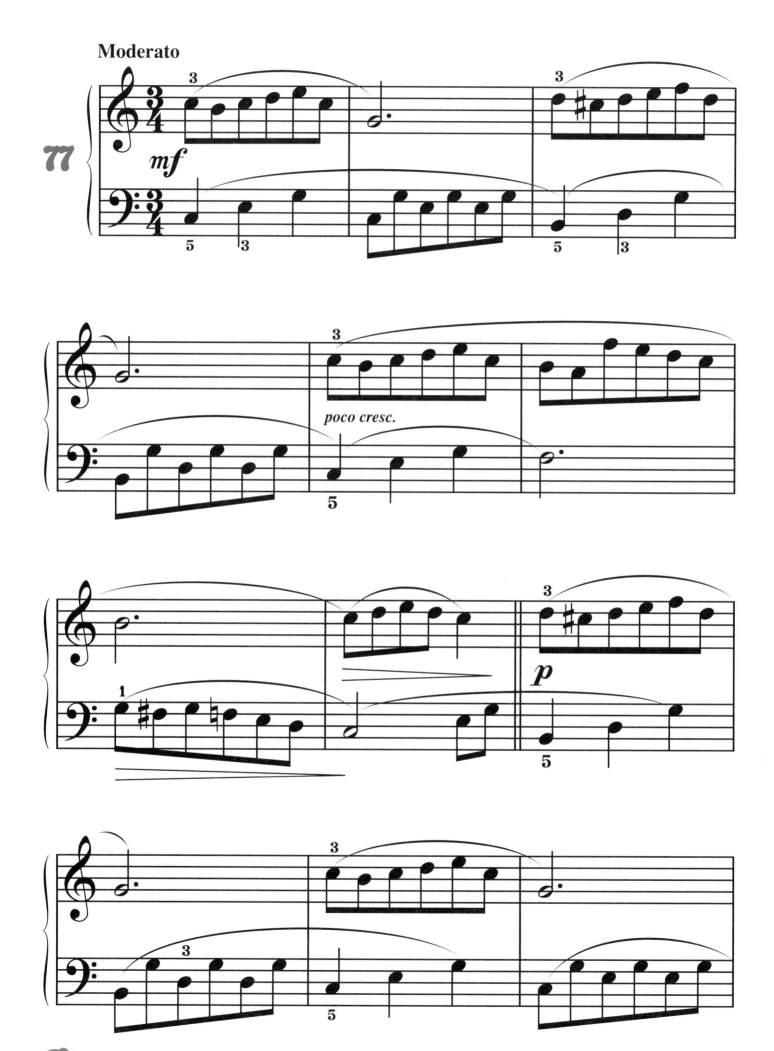

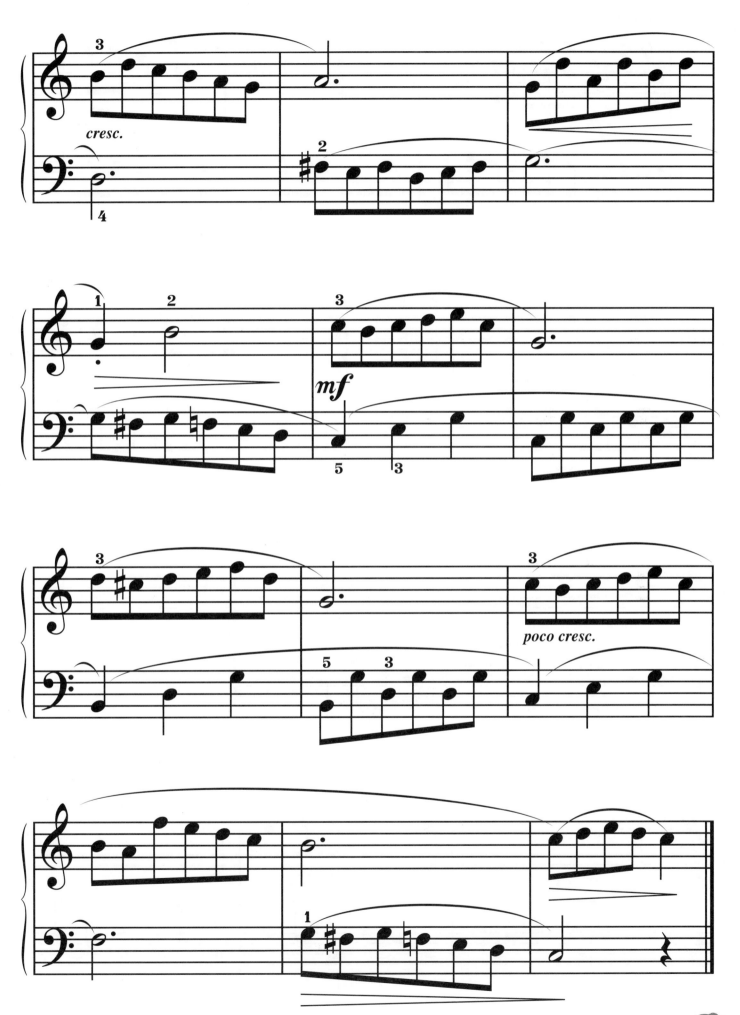

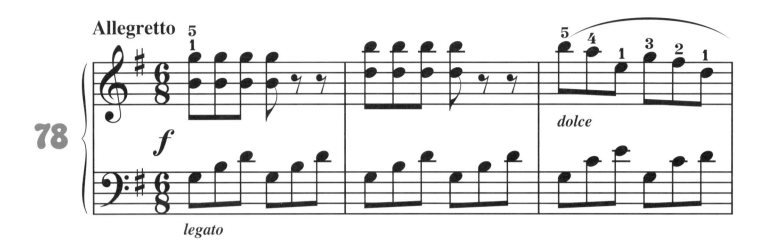

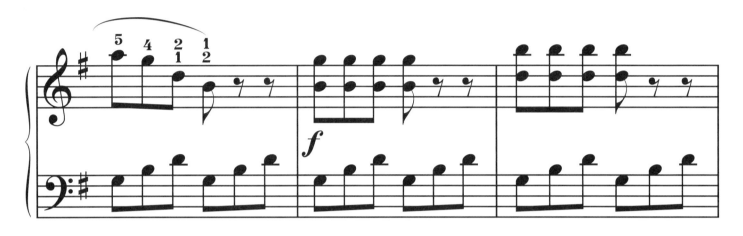

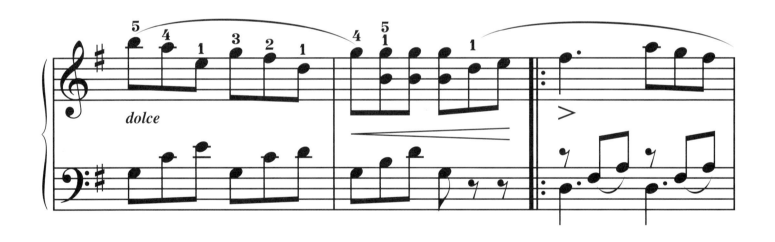

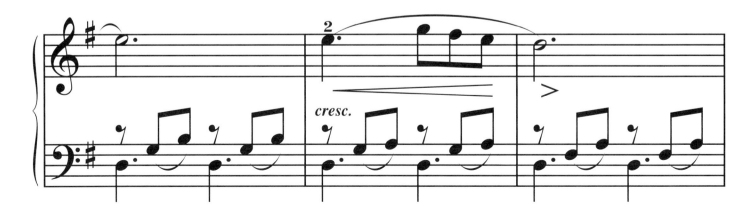

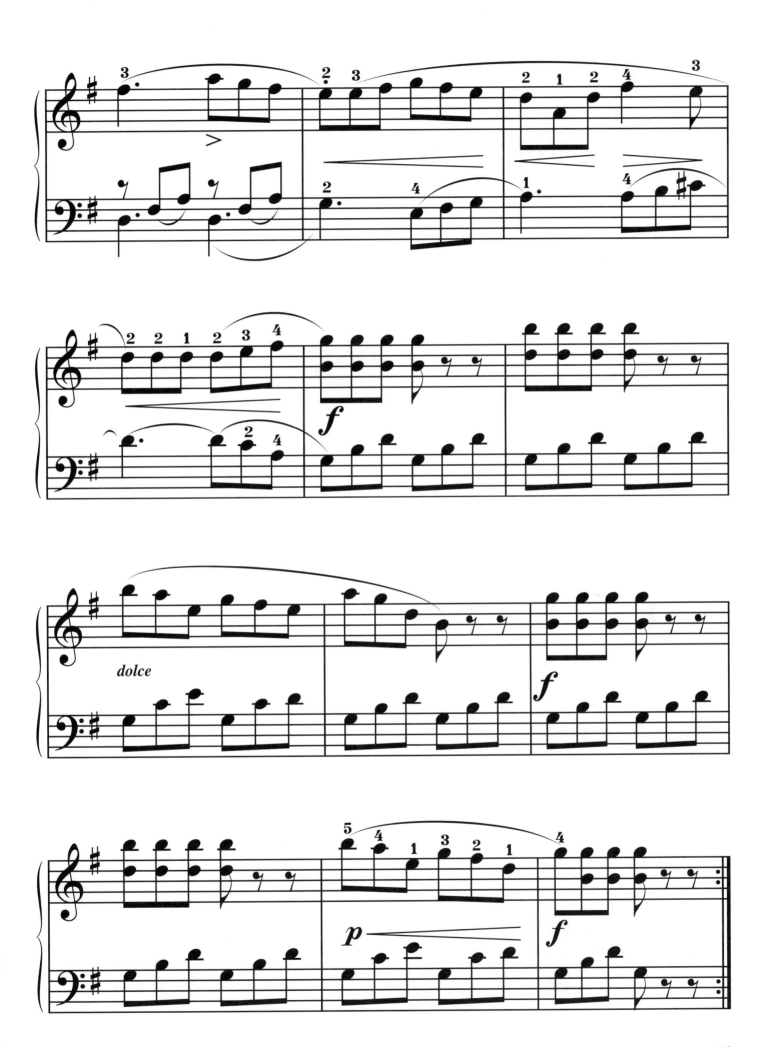

33

A大調

我們之前在P5有提到C大調的構成，所以我們現在依照C大調的模式就是3、4音還有7、1音是半音的模式，但是從A音開始當作第一音，這樣我們稱作A大調。

 A大調音階

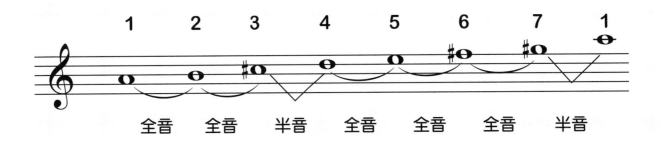

1	2	3	4	5	6	7	1
全音	全音	半音	全音	全音	全音	半音	

 A大調調號

在譜號一開始的地方寫上調號，這樣表示歌曲中所有的F、C、G音都要變成F#、C#與G#。

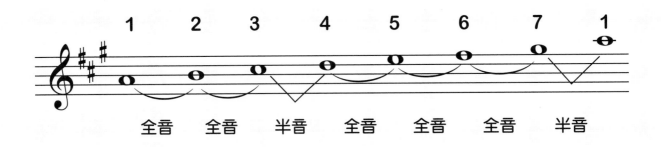

1	2	3	4	5	6	7	1
全音	全音	半音	全音	全音	全音	半音	

A大調中的和弦：A、D、E

 A和弦⋯⋯⋯I

A大調的主音和弦，由主音A音向上3度與5度建立三和弦。

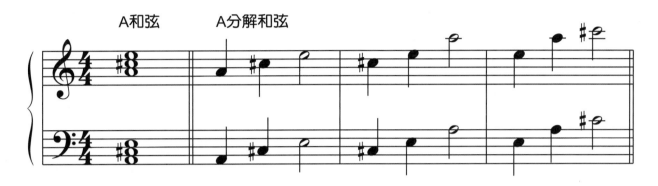

D和弦⋯⋯⋯IV

是A大調中的下屬和弦，D是A大調的第4音(又稱「下屬音」)，由D音向上3度與5度建立三和弦。

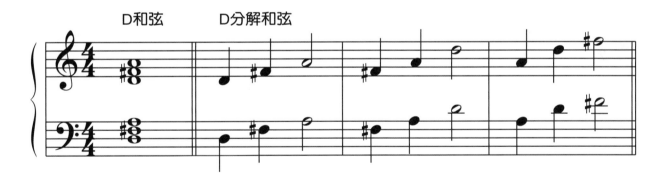

E和弦⋯⋯⋯V

是A大調的屬和弦，E是A大調的第5音（又稱「屬音」），由E音向上3度與5度建立三和弦。

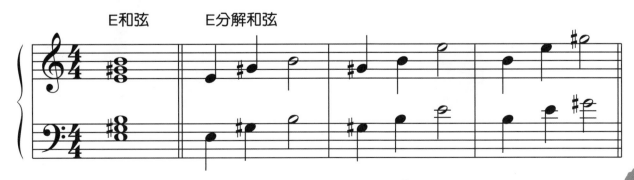

A大調音階練習

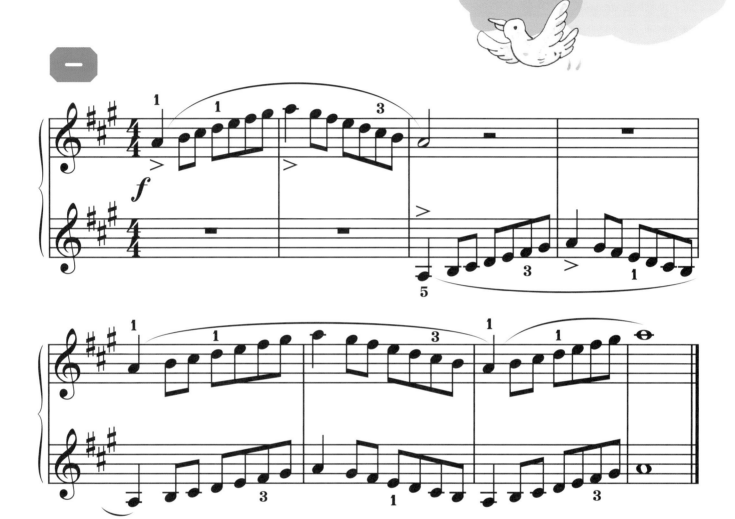

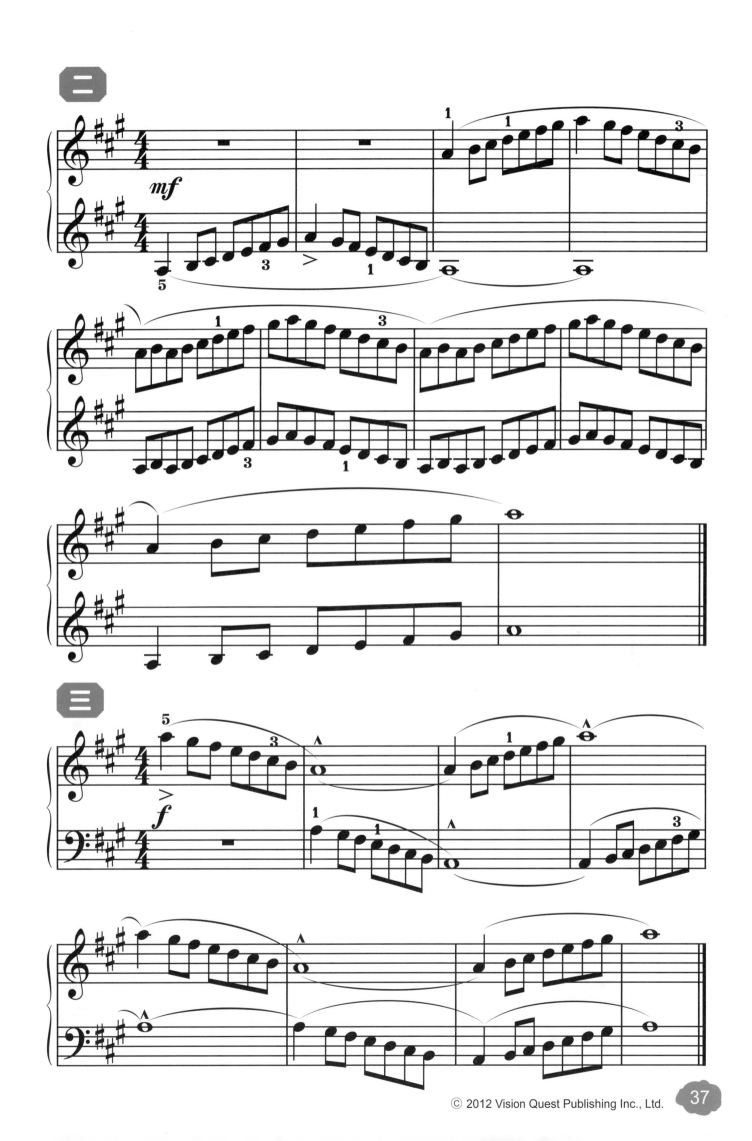

Comodo

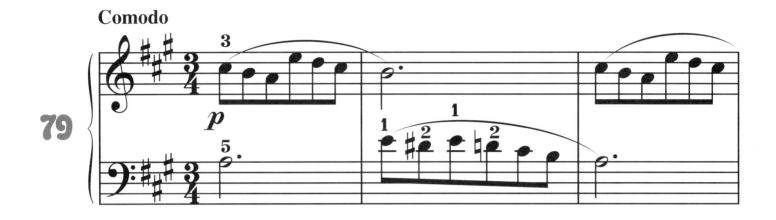

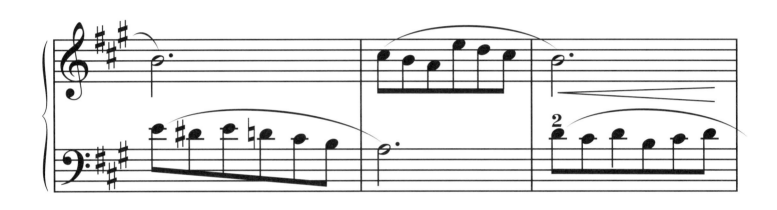

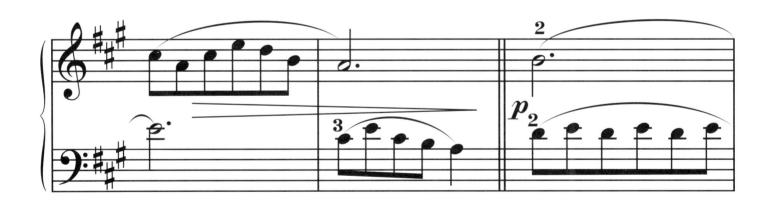

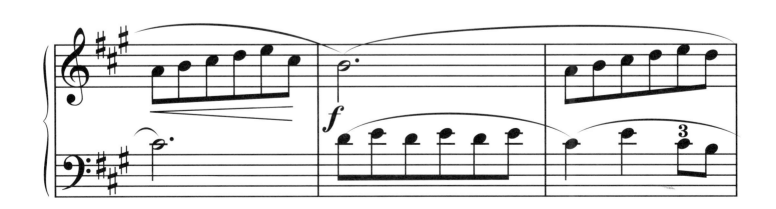

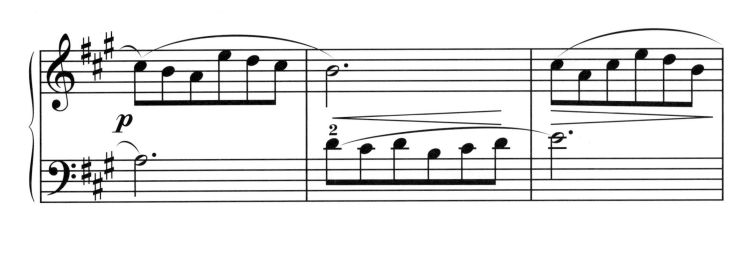

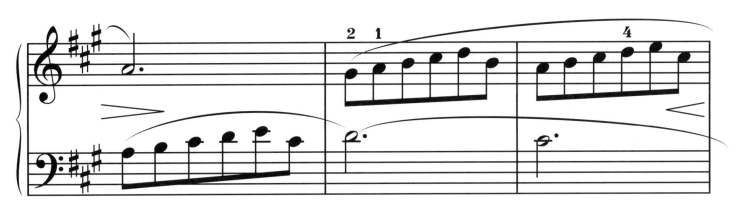

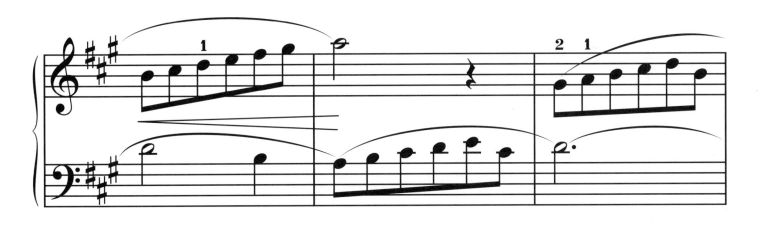

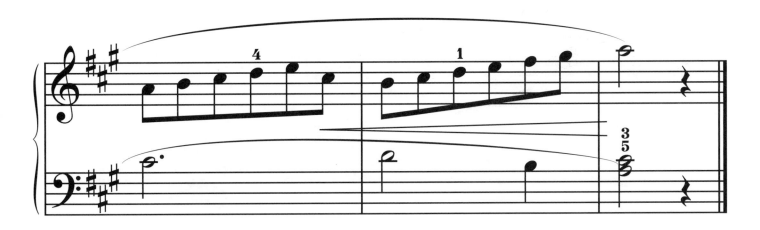

裝飾音

倚音

是裝飾音的一種，我們通常用上鄰音或是下鄰音來裝飾音符，而鄰音是指比音符高或是低於一個半音或是全音，但也有可能是任何音成為裝飾音。無論是慢版或是快版的歌曲，在演奏上裝飾音的速度都是很快速的。倚音又有2種：單倚音與複倚音。

 單倚音：只有單一的裝飾倚音

下鄰音（半音）	上鄰音（半音）	任意裝飾音	上鄰音（半音）

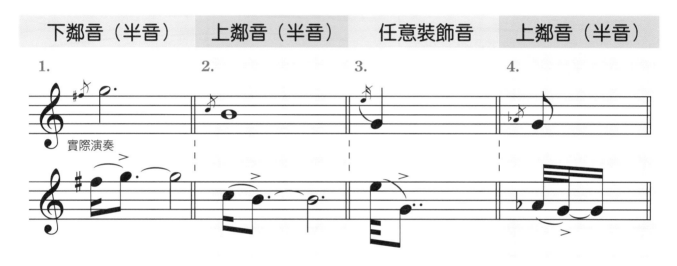

複倚音：在音符前急速演奏出二個以上的裝飾音，複倚音的畫法只使用單位較小的十六分音符或是三十二分音符。

上、下鄰音	下、上鄰音	音階型態	和弦琶音型態

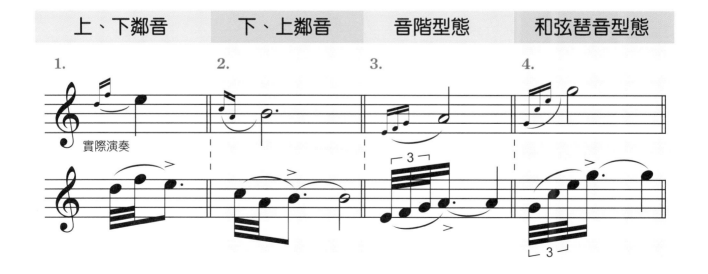

轉調

將某調轉換到另一個調的過程稱為轉調,原來的調稱為原調,
轉調後的調稱為新調。轉調時的記譜有2種:

1 停止使用原來的調號,而改用新調的調號,適合較長段落的轉調記譜。

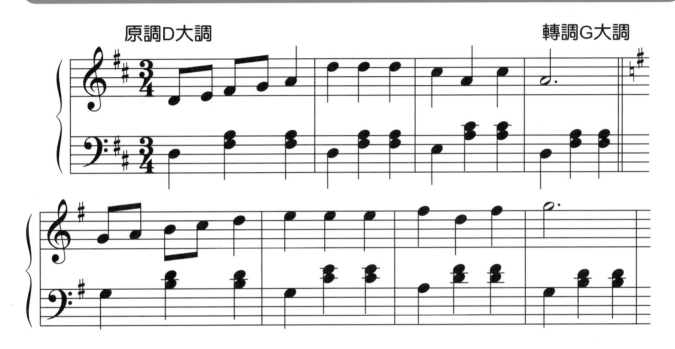

2 如果轉調只是有幾小節(如4小節以內),而馬上又轉回原調,則使用臨時記號來轉調。

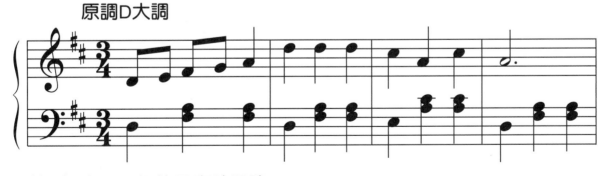

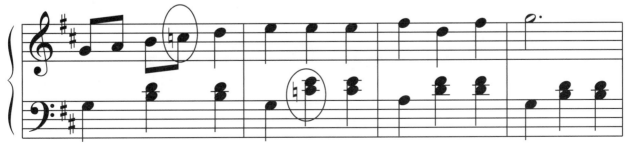



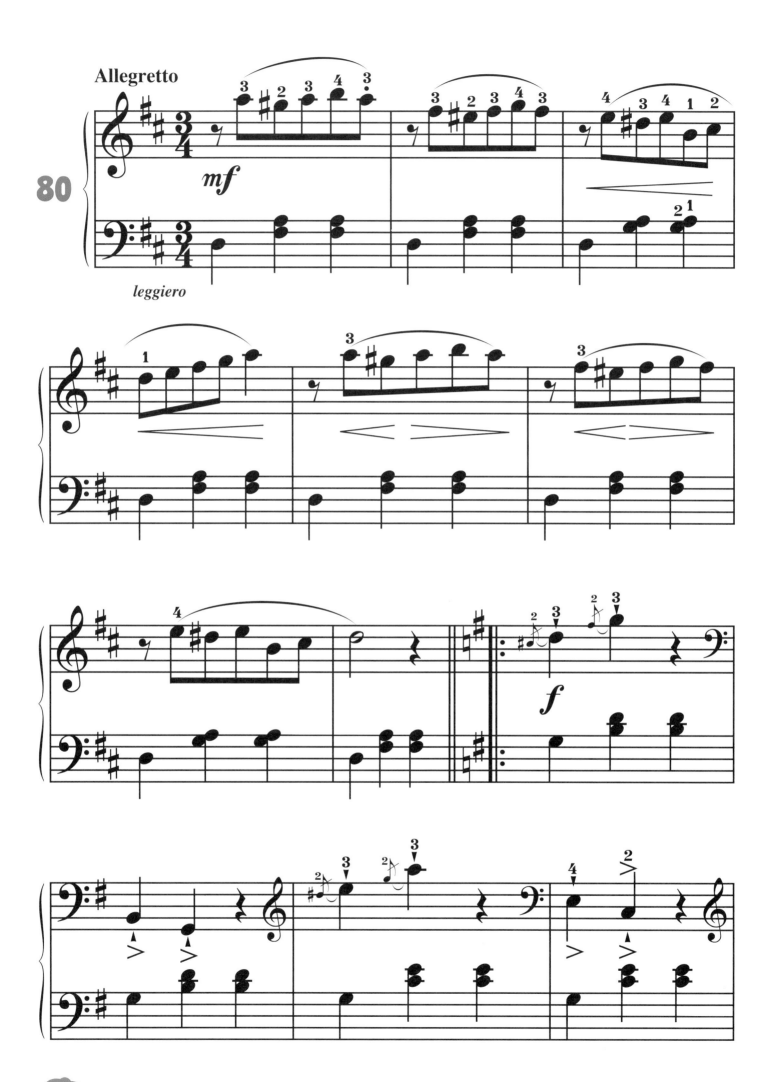

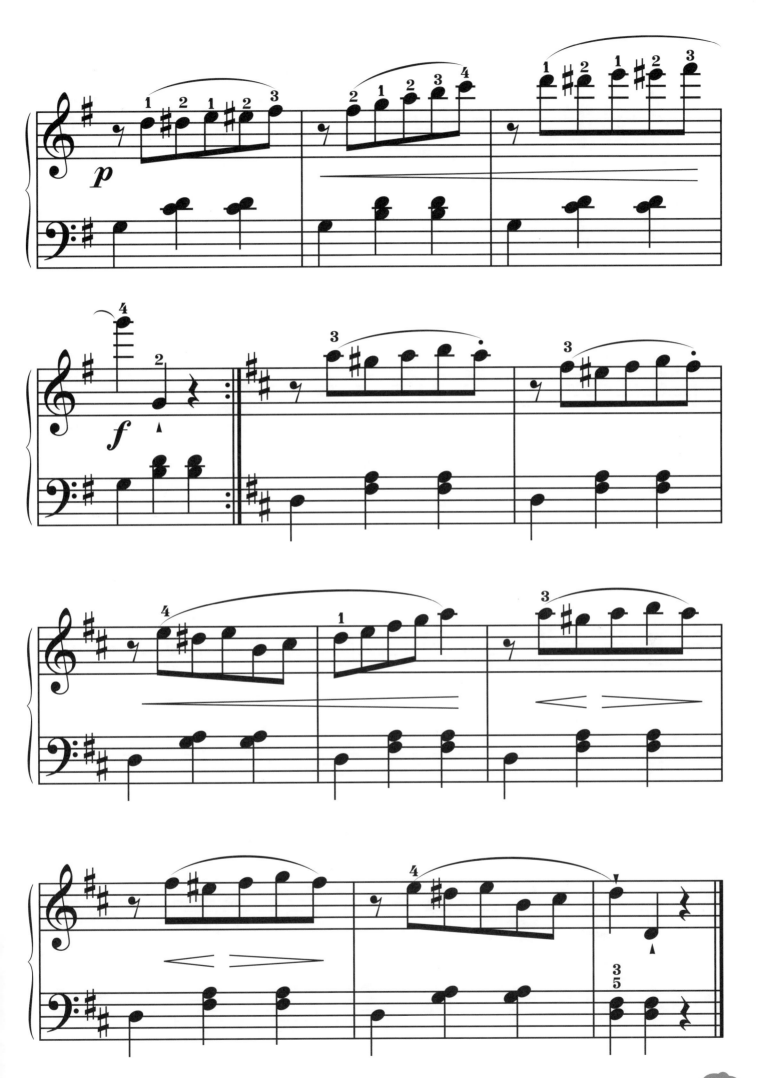

Allegretto

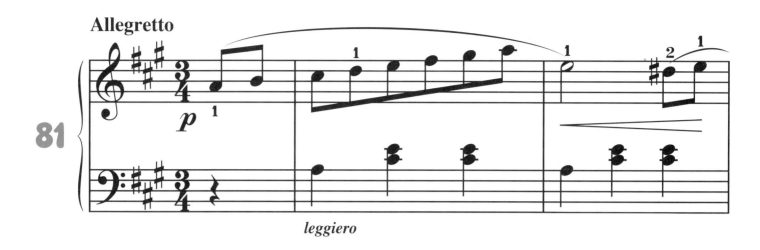

leggiero

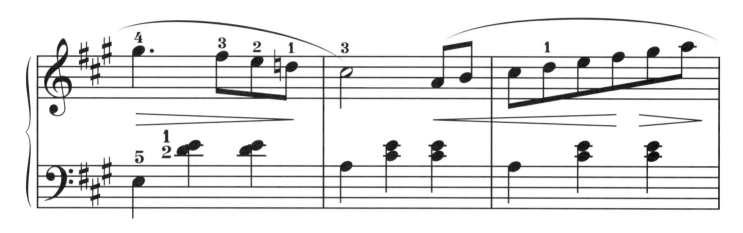

E大調

我們之前在P5有提到C大調的構成，所以我們現在依照C大調的模式就是3、4音還有7、1音是半音的模式，但是從E音開始當作第一音，這樣我們稱作E大調。

 ## E大調音階

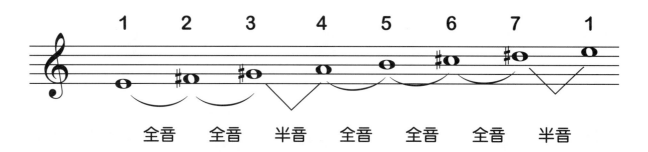

全音　全音　半音　全音　全音　全音　半音

 ## E大調調號

在譜號一開始的地方寫上調號，這樣表示歌曲中所有的F、C、G、D音都要變成F♯、C♯、G♯、D♯。

全音　全音　半音　全音　全音　全音　半音

E大調中的和弦：E、A、B

 E和弦⋯⋯⋯⋯I

E大調的主音和弦，由主音E音向上3度與5度建立三和弦。

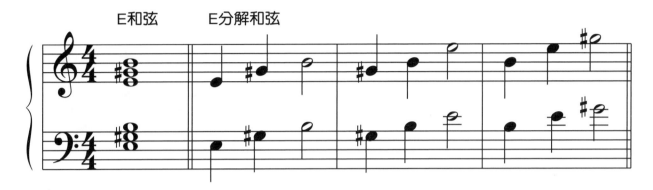

 A和弦⋯⋯⋯⋯IV

是E大調的下屬和弦，A是E大調的第4音(又稱「下屬音」)，由A音向上3度與5度建立三和弦。

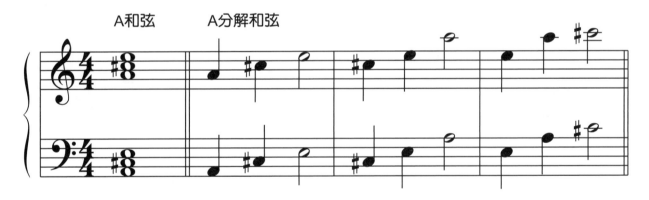

 B和弦⋯⋯⋯⋯V

是E大調的屬和弦，B是E大調的第5音（又稱「屬音」），由B音向上3度與5度建立三和弦。

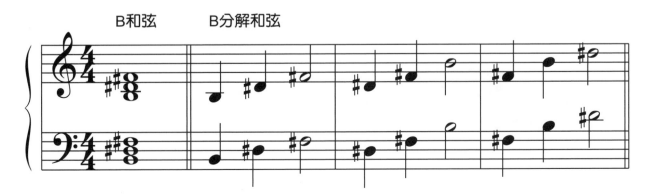

E大調音階練習

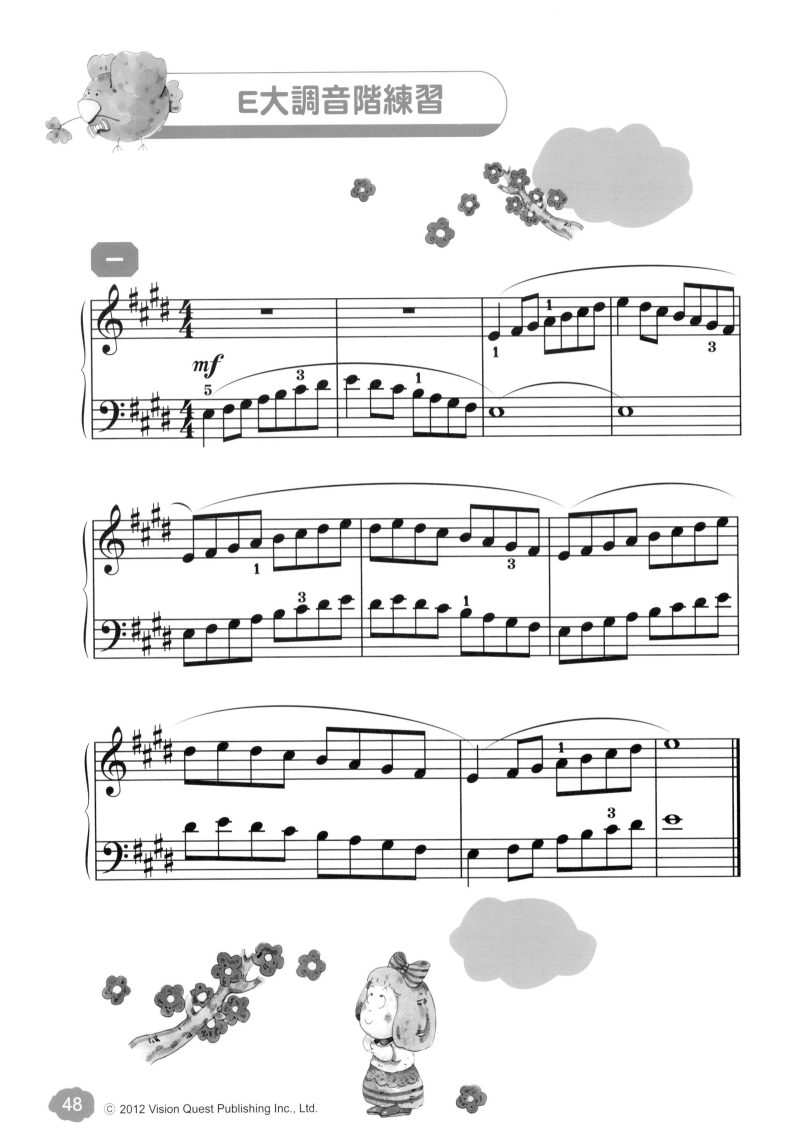

8 **Allegretto**

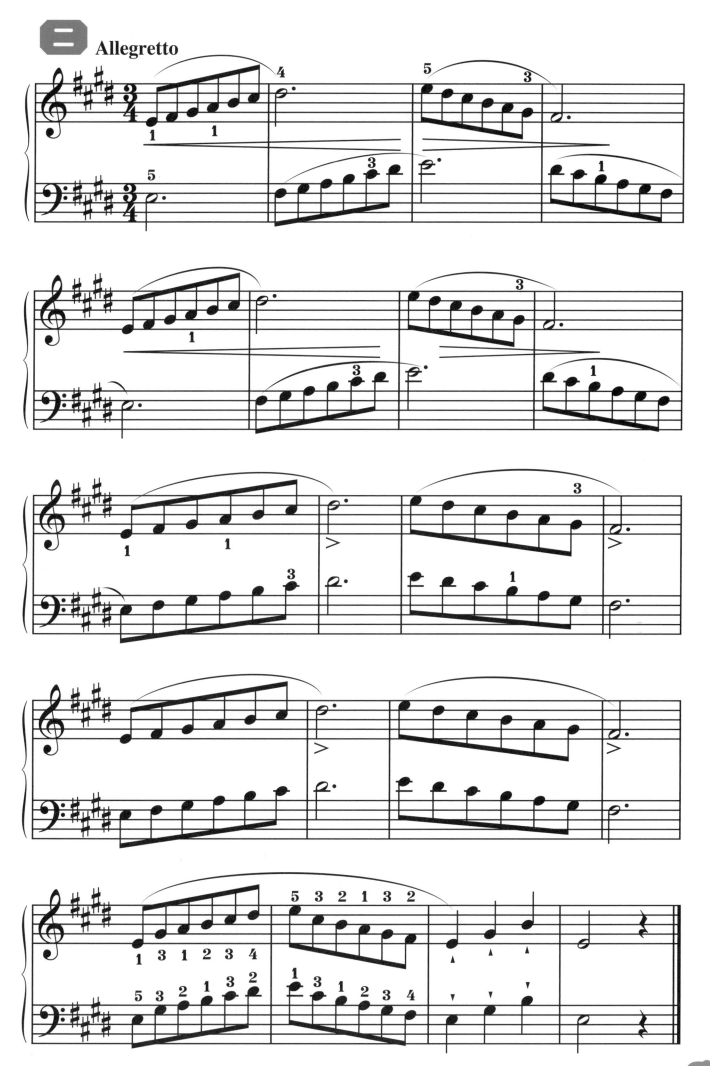

Allegretto

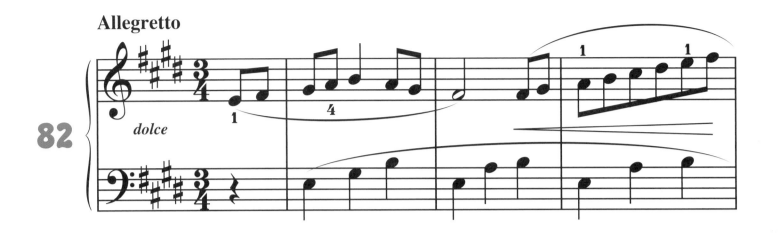

82

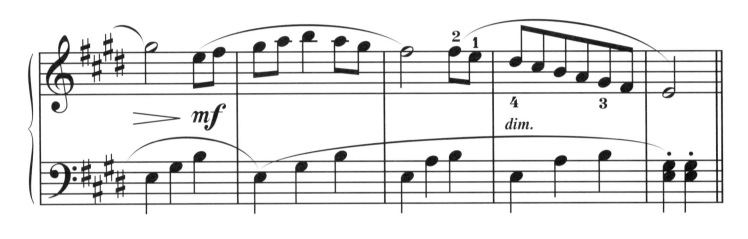

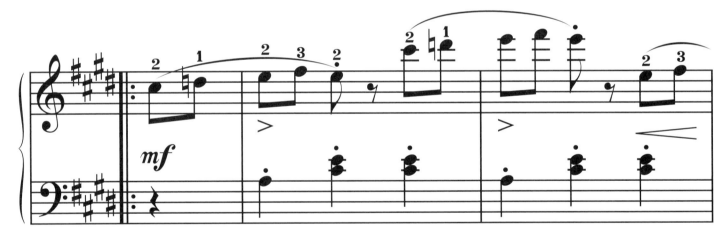

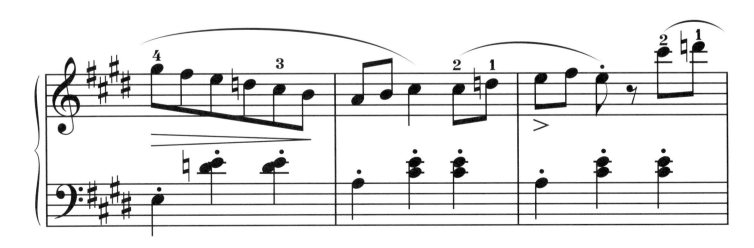

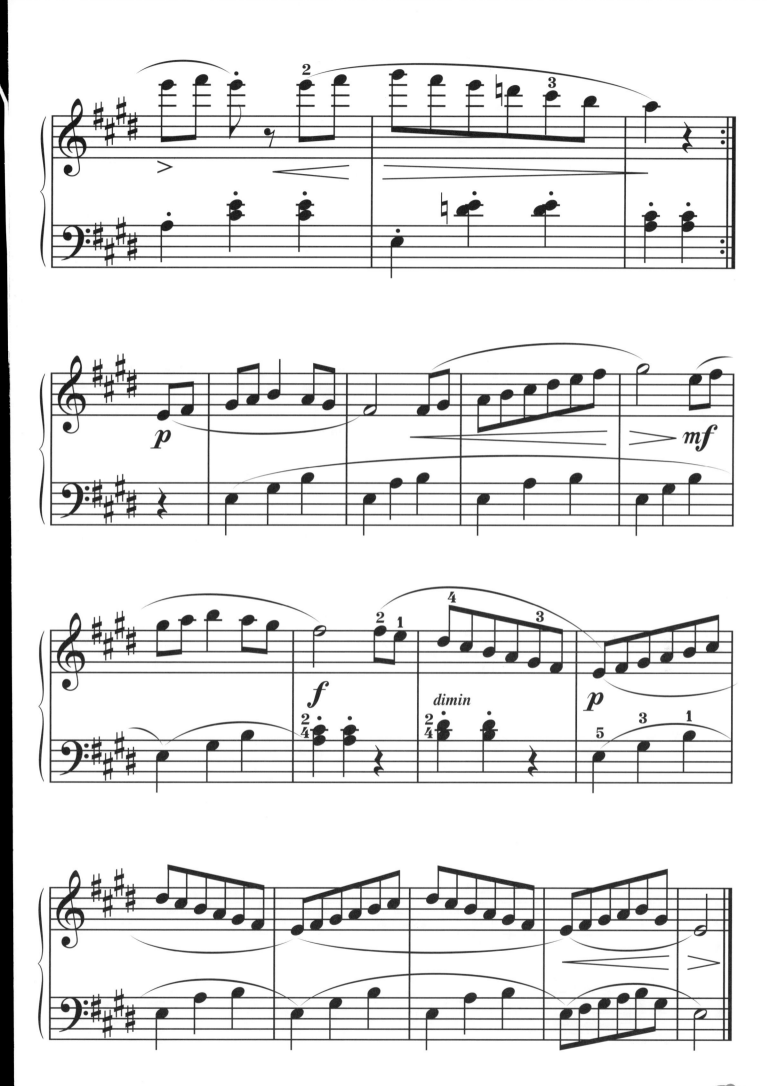

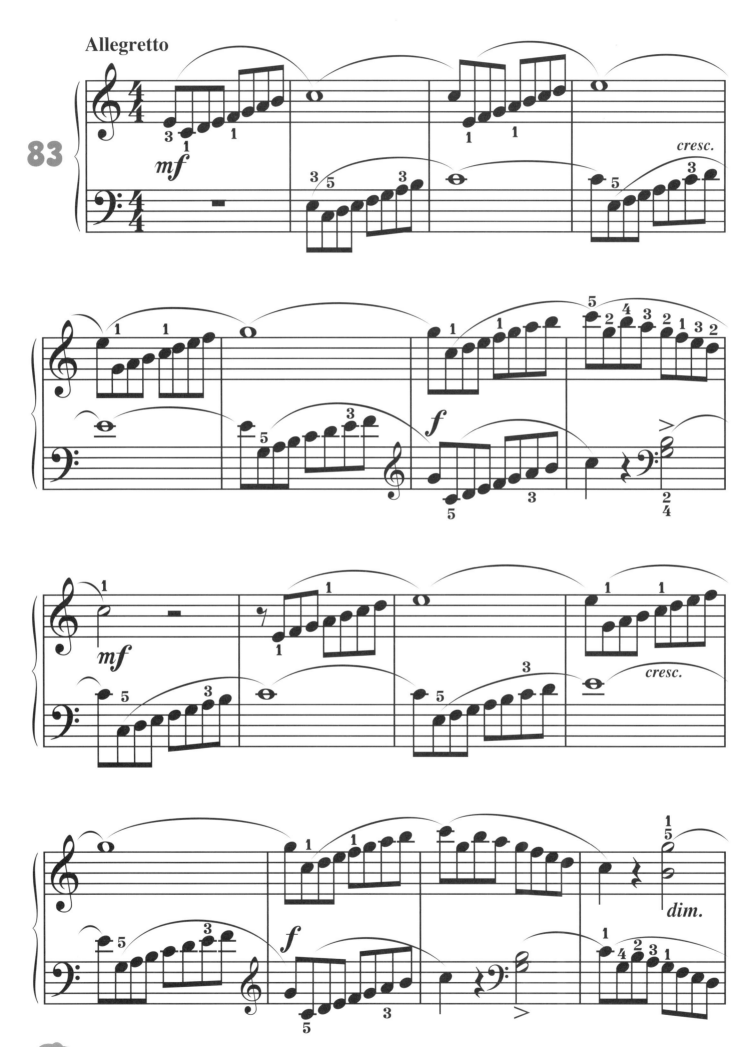

Allegretto

83

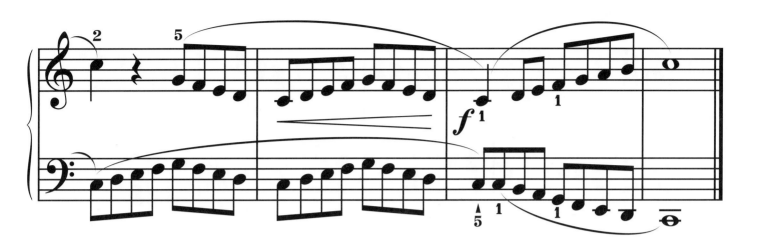

延長記號、終止記號

有2種意義：

1.延長記號

彈奏時可依照樂曲的進行來決定適當任意的延長時間，包含音符或是休止符的長度。

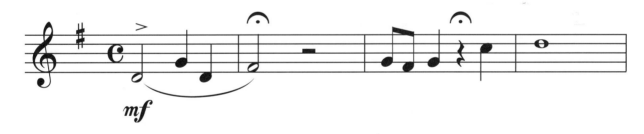

2.終止記號

如果記在複縱線上表示樂曲在此終止，與Fine有相同意義之處。

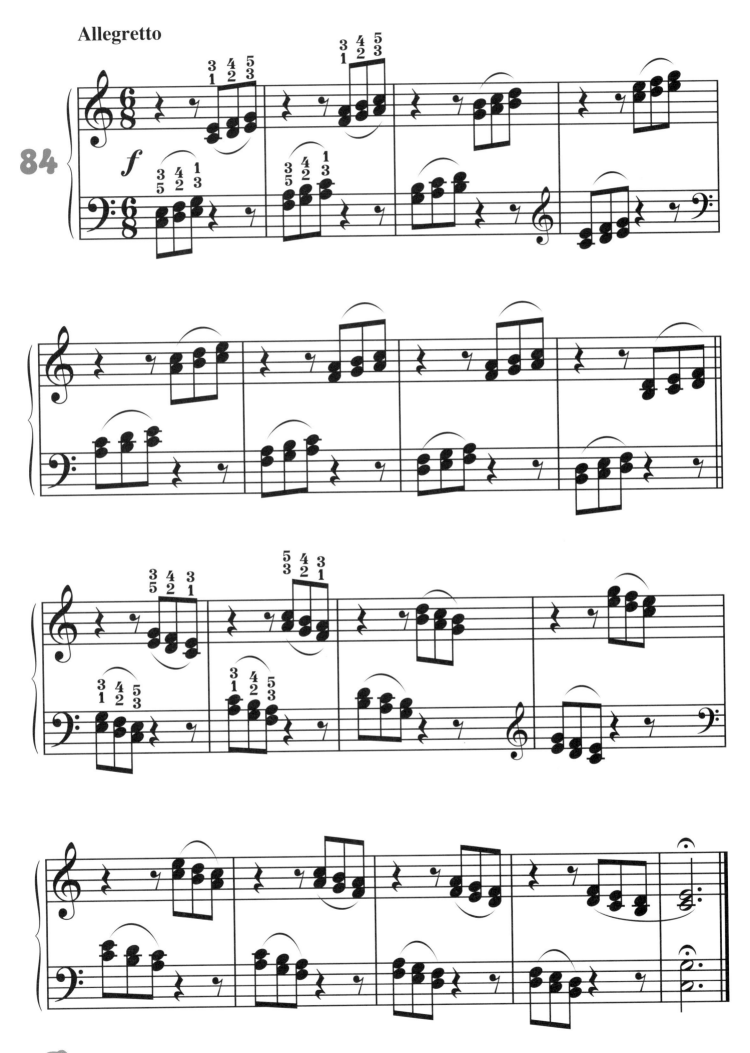

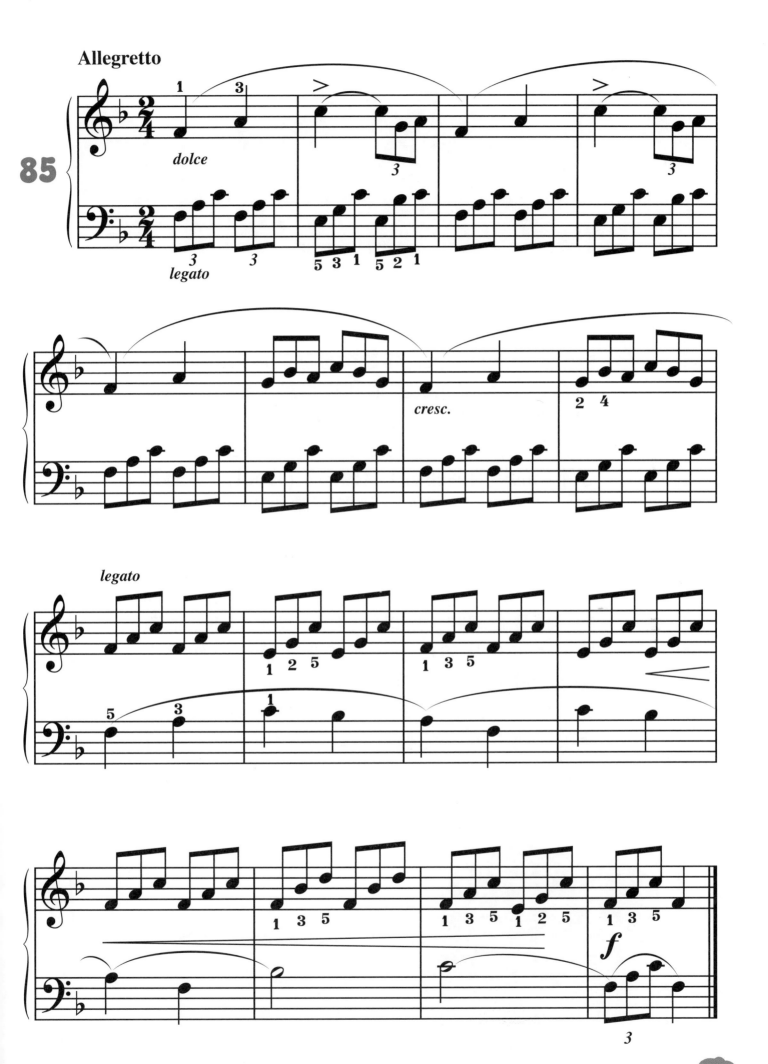

知識加油站

Q. 認識舒伯特(Franz Schubert)

A. 舒伯特是一位擅長寫作藝術歌曲的音樂巨匠,於西元1797年出生於奧地利維也納。他在創作歌曲方面的能力極強,喜愛採用一些詩人的作品作為歌詞,寫成「藝術歌曲」。這些歌曲很多成為了不朽的經典名曲如:《鱒魚》(Trout)、《野玫瑰》等。 此外,還作了兩首彌撒曲和數十首樂器曲。

雖然在31歲就過世,但他留下的作品數量卻極多,總數達一千兩百多首,其中有六百五十多首曲子是藝術歌曲,所以得到了「歌曲之王」的美譽。他的作品包括十六部歌劇、管弦樂作品中有九首交響樂、五首序曲和小提琴的「小協奏曲」…等。在陪伴鋼琴系列的拜爾併用曲集第四級的「聖母頌」就是他的作品喔,讓我們一起感受他動人的歌曲。

Playtime

陪伴鋼琴系列

拜爾併用曲集

1～5

何真真、劉怡君 編著

拜爾併用曲集（一）（二）
特菊8開／附加CD／定價200元

· 本套書藉為配合拜爾及其他教本所發展出之併用教材。

· 每一首曲子皆附優美好聽的伴奏卡拉。

· CD 之音樂風格多樣，古典、爵士、搖滾、New Age……，給學生更寬廣的音樂視野。

· 每首 CD 曲子皆有前奏、間奏與尾奏設計完整，是學生鋼琴發表會的良伴。

拜爾併用曲集（三）（四）（五）
特菊8開／附加2CD／定價250元

麥書國際文化事業有限公司 發行
http://www.musicmusic.com.tw

郵政劃撥 / 17694713 戶名 / 麥書國際文化事業有限公司
詳情請洽吳小姐（02）23636166

—— *Playtime Piano Course* ——

鋼琴晉級證書
Certificate Of Piano Performing

茲證明 學生
This certificate verifies

已完成 **拜爾鋼琴教本 第四級** 課程
has completed the course of Playtime Piano Course Level 4

並取得進入第五級資格
and may proceed to Level 5

恭禧你！
Congratulations

老師 *teacher*

日期 *date*

麥書文化